北魏墓誌精粹五

上海書畫出版社

圖書在版編目（CIP）數據

北魏墓誌精粹五，羅宗墓誌、王曦墓誌、高猛墓誌、殷伯姜墓誌、封之秉墓誌、宇文悦墓誌、賀收及夫人侯氏墓誌／上海書畫出版社編 .——上海…上海書畫出版社，2022.1
（北朝墓誌精粹）

ISBN 978-7-5479-2774-8

I．①北… II．①上… III．①楷書－碑帖－中國－北魏 IV．①J292.23

中國版本圖書館CIP數據核字（2021）第280748號

叢書資料提供

王東　楊永剛　鄧澤浩　程迎昌

王新宇　吳立波　孟雙虎　楊新國

閻洪國　李慶偉

北朝墓誌精粹

北魏墓誌精粹五

羅宗墓誌　王曦墓誌　高猛墓誌

殷伯姜墓誌　封之秉墓誌

宇文悦墓誌　賀收及夫人侯氏墓誌

本社　編

責任編輯　馮磊
審　讀　陳家紅
整體設計　簡之
技術編輯　包賽明

出版發行　上海世紀出版集團 ⑤上海書畫出版社
地址　上海市閔行區號景路159弄A座4樓
郵政編碼　201101
網址　www.shshua.com
E-mail　shcpph@163.com
製版　上海久段文化發展有限公司
印刷　浙江海虹彩色印務有限公司
經銷　各地新華書店
開本　787×1092mm　1/12
印張　8 2/3
版次　2022年3月第1版
印刷　2022年3月第1次印刷

書號　ISBN 978-7-5479-2774-8
定價　六十圓

若有印刷、裝訂質量問題，請與承印廠聯繫

前言

北朝時期的書跡，多賴石刻傳世，在中國書法史中佔有着極其重要的位置。由於極具特色，後世將這個時期的楷書統稱爲『魏碑體』。特別是北魏孝文帝遷都洛陽之後，留下了非常豐富的石刻文字，常見的有碑碣、墓誌、造像、摩崖、刻經等。在這數量龐大的『魏碑體』中，數量最多，保存相對最爲妥善的無疑當屬墓誌了。墓誌刊刻之石多材質精良，埋於地下亦少損壞，絶大多數字口如新刻成一般，最大程度保留了最初書刻時的原貌。

北朝時期的楷書與唐代的楷書有著非常大的不同，整體而言，字形多偏扁方，筆畫的起收處少了裝飾的成分，也多了一分質樸生澀的氣質。

至清代中晚期，北朝石刻書法開始受到學者和書家的重視。至清末民國時，北朝墓誌的出土漸多，這時期出土的墓誌拓本流佈較廣，且有近百年來的出版傳播，其中不少書法精妙者成爲墓誌中的名品。而近數十年來所新出的北朝墓誌數量不遜之前，但傳拓較少，出版亦少，對於書法愛好者及學習者而言，相對較爲陌生。這些新出的墓誌以河南爲大宗，其他如山東、陝西、河北、山西等地亦有出土。其中有不少相當精工佳製，也有一些相對略顯草率。自書法的角度來說，不少墓誌與清末至民國時期出土者書風極爲接近，另亦有不少屬於早期出土墓誌中所未見的書風，這則大大豐富了北朝書法的風貌。

本次分冊彙編的墓誌絶大多數爲近數十年來所出土，自一百多種北朝墓誌中精選而成。所收墓誌最早者爲《司馬金龍墓誌》，刻於北魏太和八年（四八四）十一月十六日。最晚者爲《崔宣默墓誌》，刻於北周大象元年（五七九）十月二十六日。共收北朝各時期墓誌七十品。其中北魏墓誌五十五品，東魏墓誌五品，西魏墓誌三品，北齊墓誌四品，北周墓誌三品。這些墓誌有的是各級博物館所藏，有的是私家所藏，除少數曾有原大出版之外，絶大多數的都是首次原大出版，亦有數件墓誌屬於首次面世。

由於收録的北魏墓誌數量相對最多，所以我們又以家族、地域或者風格進行分類。元氏墓誌輯爲兩册，楊氏墓誌輯爲一册，山東出土之墓誌輯爲一册，書法剛健者輯爲一册，奇崛者輯爲一册，清勁者輯爲一册，整飭者輯爲一册。東魏、西魏輯爲一册，北齊、北周輯爲一册。

所有選用的墓誌拓片均爲精拓原件拍攝，先爲墓誌整拓圖，次爲原大裁剪圖，有誌蓋者亦均如此（偶有略縮小者均標明縮小比例）。旨在爲書法愛好者及學習者提供更爲豐富的書法資料。對於書法學習者來說，原大字跡亦是學習的最好範本。

目録

羅宗墓誌

魏故持節輔國將軍洛州刺史趙郡武公羅使君墓誌銘

君諱宗字紹祖河南洛陽人也其先蓋羅伯必衷世曾祖

南郡達難北移代居晉范君戮德弈葉矣自皇魏開籙弈世祖

殷肱雖復南荊閭室北晉范門睨德此矣隆夫必逐開籙也

斤特中羽真四部尚書遷為散騎常侍使持節征西大將

軍雍州刺史散騎常侍儀同三司帶方公諡曰康公使持節擁旆舊秦化清

陸海郡王拔擻散騎常侍持節鎮南尚書遷為安西

書趙端序追贈衡州刺史父德融高固己焰爛趙郡王業境淵

顯綜靜潔流父節德散南大將軍之趙郡王史諡曰靖武王

登近侍韶有節撨覺道淹雅毀踰成炎人容時談譽映攬鏡傳倫

也君弘敏夏雖在易沖而專槃書劍世事己弟居元嫡剋紳慕

輩年八丁父典愛好武術豪流顧雄飇而踊穎正是始二秊

家緒欽尚墳而結心任俠豪統軍加達節將軍惣御威徒

君子師清輝墠而結心任俠豪顧雄飇而踊穎將軍惣御威徒

明主晉笮猗理淮壇君時

功進、拜寧朔將軍貟外散騎常侍履彌峻嘉譽日豐

景福未延業善乖應季冊有三己神龜九年九月廿月

疾覺於官若意氣方正舉動閑詳器宇澄明陵邁今古

攇累耀之資恒物方當遊戲天池注来雲漢

羽翮始具未及飛翔聲存體没嗚呼戕追贈持節輔圀

雖擾

將軍豫州刺史謚曰武公礼也己季十一月廿七日窆

米嵫山敬寫芳烈鑴美泉宮其銘曰

欝彼若人道華風奐寶岸塊巖瑢流浩瀁汍漢㴉深塞慮

現象杳杳衿亨妙賞彩艷旭文明文朗挺莘攔却

礬

抽英亘上三怒剋融五儀告旭貂珥分輝衡璂備荒幨鑿

一隊衆山爰師誕戒名景龜荣獻從桂蜃光

乘羌具物妙盡必儀容空山家漠林延裁通悲霜藻地辰風

命松方怨寒暑必蔟異昏曙之永同

魏故持節輔國將軍洛州刺
史趙郡武公羅使君墓誌銘
君諱宗字紹祖河南洛陽人
也其先蓋羅伯少之裔也本居
南郡遠難北移建家恒代泪

君繋葉矣自皇魏開錄弈世
服肱雖濱南荆闘室北晉范
門既德比隆未必逮也曾祖
近侍中羽真四部尚書遷為
散騎常侍使持節位西大將

軍雍州刺史儀同三司帶方

公諡曰康公擁旆雝秦化清

陸海祖拔擻騎常待殿中尚

書遷為安西大將軍吏部尚

書趙郡王追贈使持節鎮南

大將軍之州刺史諡曰靖王

顯綜端序靜潔衡流父德散

騎常侍趙郡王業境淵梁武

登近侍韶風煒盛粹道融高

固已煒爛時談聲映史傳者

也君知敏有節操挺亮淹雅
賞識過人容旦開朗撤鏡倫
輩季八丁父憂雖在劬沖而
毀踰成矣己弟居元嫡剋慕
家緒欽尚墳典愛好武術葷

襟書綸世事擯情是己縉紳
君子師仰清輝而結心任俠慕
流顧雄飆而踊顙匹始二季
朝迁厝笄偹理淮壤君時甍
統軍加遠節將軍惣御威徒

南仚宿鬚方略神龓智勇靈
扇士卒憤狗恃其溫誠敦
騺怖其猛震長戈整舉盧
為水烈永平四季五月四
空功進拜寧翔將軍貞外散

騎常侍勝履孫峻嘉譽日豊

中景景福未延業善乖應季曲

有三己神龜元年九月廿有日

二己神龜元年九月廿有日

遘疾薨於官君意氣方正輦

動閑詳器宇澄明陵邁夲吉

雖擾累耀之資恒已沖挹會

物方當遊戲天池注来雲漢

羽翮始具才及飛翔聲存體

設嗚呼氣追贈持節輔國

將軍豁州刺史諡曰武公礼

也乙二季十一月廿七日窆

於崿山敬寫芳烈鑴羡泉宮

其銘曰

譬彼若人道華風奕寶岸魂

巖瓊流浩瀁让漢瀔深寒毳

現象杳杳玄衿亭亭妙賞衆
艷兩朝文光外朗挺華橫烈
抽英宜上二怨尠融五儀告
昶貌珣分輝衡璹共響靈牽
一墜衆山安師誕我名景龜

筑獻從祥盧光備荒幃毀重

柔苦貝物妙盡儀容空山穸

漠林延裁通悲霜蘂地泉風

命松方怨寒暑之森異昏曙

之永同

王曦墓誌

魏故鎮南長史王府君墓誌
君諱曦字昕生京兆霸陵人也氏胄之興出自有周文王少子高
胙土於畢其葉封魏与六國俱王而都大涤暨王假為始皇所并
秦人因以王為代上雒侯遵佐命光武居畚霸陵傳侯五世金根
玉裹移不朽於三輔曾祖諱苻世侍中祖儒䕃陽太守考彪魏世
振威將軍黑城鎮將君稟沖靈於慶緒承遠烋於家範纯粹之性
炎自天坐孝悌之至尚於曾閔敦厚儒直行不苟合鄉閭侶侶邦
黨故信舉孝廉為太學博士遷宜都王長史行朔方太守君性好

王曦墓誌

刻於北魏正光元年（五二〇）十一月十四日。出土時地不詳，現藏私人處。拓本長六十四釐米，寬三十七點六釐米。

定于洛陽西北廿里豊甫山奇之陽兄百君子行歎慟懷痛泣水

之夏駕傷貞松之春摧鎩玄石以銘德寄清泉以寫哀其詞曰

惟明惟栝揮葉啟模挺節天然稟氣沖虛善鮮義方漢遠卷舒用

拾因時否泰隨畫資識沈慈雅亮超群在朝巧遜憂俗能恂專經

好古善接懷仁服屯若安達靜知塵至性隆頽孝友崇式閏門啟

範鄉黨作則道洽邦家化流否塞蘭響一敷遜方仰德方憑主訓

作弼良時奉謙光公抱素餚私將隆世軏与物爲依何韋不弔金

玉掩輝

魏故鎮南長史王府君墓誌

君諱曦字昕生京兆霸陵人也氏胄

興出自有周文王少子高胙土於其

葉封魏与六國俱王而都大梁暨王假

為始皇所并秦人因以王為民上雄

遵佐命光武居盈霸陵傳侯五世金祖

玉裒移不枝於三輔曾祖諡苻世侍中

祖儒葵陽太守考㒵魏世振威將軍黑
城鎮將君棄冲靈於慶緒承休於冢
範純粹之性萐自天丞孝悌之至尚於
曾閔敦厚儒直行不苟合鄉間侶侶邦
黨敬信舉孝廉為太學博士遷宜都玉
長史行翔方太守君性好偷素不求榮
達乃辭滿於朝養志林街之曲散誕羈

纲之外春秋六十七正光元年太歲庚
子九月十三日卒于京師十一月甲申
窆于洛陽西北廿里豐甫山寄之陽兄
百君子行欽慟懷痛泫水之夏駕傷貞
松之春摧鑴玄石以銘德寄清泉以寫
哀其詞曰惟明惟柜揮範啟模挺岢
天然稟氣沖虛善觧義方深遠卷用

拾因時否泰隨畫資識沈慇雅亮超群

在朝巧遜廛俗能恂恂專好古善接懷

仁腹毛若安達静知塵至性隆頹孝友

崇式闓門啟範鄉黨作則道洽邦家化

流否塞蘭響一敷遷方仰德方憑涇王訓

作弼良時奉謙光公抱素餝私將隆世

軏与物為依何韋不吊金玉掩輝

高猛墓誌

魏故使持節侍中都督冀州諸軍事車騎大將軍司空興州刺史駙馬都尉勃

海郡開國公高公誌銘

公諱猛字景略勃海循人也左光祿大夫勃海敬公之次子文昭皇太后之長姪

平五州諸軍事鎮東大將軍冀州刺史勃海靖公之沈子也公體靈川岳

其氏族所出弈葉之華固巳備諸方策可得而詳焉不復一二言以美談斅自衆口以

賫備珪璋風流著於綺年問望成於弁歲具瞻俄然在巳

之子賜封勃海郡開國公食邑二千戶選尚長樂長公主即世宗之同母妹也

于時寵傾槲掖德冠宮闈雖多貴幾逕詩稱桃李以何以加焉公位通直散騎

常侍北中郎將散騎常侍卒東將軍光祿勳鄉使持節都督雍州諸軍事安西將

軍夏州刺史金紫光祿大夫中書令使持節都督雍州諸軍事雍州刺

史征西將軍散騎常侍殿中尚書公之立身也唯正唯情不驕不諂有武有文能

小能大慶帷娍搜絲編則獻替有聞王言載程牧方夏子黔黎則化苇若神風同

勿剪雖闊子毀家之忠去病辭館之蘭上以過也方六彼五臣三葯十伯被袞登

階褰和鼎味上天不吊春秋卌有一正光四年夏四月丁巳朔十八日丙寅薨子位

二宮哀悼於上百辟噁痛於下暨仲冬將塋天子迴葢詔有司曰故散騎常侍征

西將軍殿中尚書駙馬都尉勃海郡開國公孟同咸××××民軍爵胃識其民

司空公與州刺史公如故十有二月癸未朔二日甲申窆于茫山之陽一息不還

万春斯在勒鴻名與茂實鑠金石而無改其蘭曰

禩穆文昭作配高祖辟紹周蔫生聖武廉曹伊何於乎鴻緒以德以親比

華申呂蔿蔿舅宗有鑰龍柢人秀出高岸奇峯外溫內敏迺順伊恭若兹魁楚

辯彼蘭蒸赫赫大娅平王之子德盛仁且義見必芯臨胏龢桃李暖矣采儀溫其容兮唯蕭唯

雍迺終迺始夫和妻柒既柒蕊菜誰戲清風

可期曰雲斯寄犬扺云咸朱級方來六竈泥若四壯俙佃馳道直柏應門洞開出

宿澤如雲兩惠同霞育有茂暮月本既名揚納言加首鳴玉鏘鏘朱旗

見賢思齊古訓是戒膲膲周源慼慼雍服帝曰尔諧欽哉作收金鋨方仁苺亂將戌

入溫殿昺降雲臺迺著能官聲稱善職不二其心逝素其食敬事怊怊勞謙翼翼異出

棟梁遠同朝露撙此高堂何以追終爰台爰岳驅軺蕊輇駬驪蹜蹜踽踽眇眇

茫西廉蘊我名臣于兹巖曲

維大魏正光四年歲次癸卯十一月癸未朔二日甲申刊

高猛墓誌

刻於北魏正光四年（五二三）十一月二日。二十世紀三十年代出土於河南洛陽市東北小李村，現藏洛陽博物館。拓本長八十五點二釐米，寬八十五點五釐米。

魏故使持節侍中都督冀州

諸軍事車騎大將軍司

冀州刺史駙馬都尉勃海

開國公高公

公諱猛字景略勃海循人也

左光祿大夫勃海敬公

使持節都督冀瀛相幽平

州諸軍事鎮東大將軍冀州

刺史勃海靜公之兄子文

昭皇太后之長姪其氏族所

瞻　著　公　可　出
俄　於　體　得　弁
然　綺　靈　而　葉
在　年　川　詳　之
已　問　岳　為　華
美　望　質　不　固
談　咸　備　復　已
敻　於　珪　一　備
自　弁　璋　言　諸
眾　歲　風　也　方
□　具　流　　　藥

人元暘之子賜封勃海郡開
國公食邑二千戸遷尚書長樂
長公主即世崇之同母妹
也于時寵傾椒掖德冠宮闈
雖陽貴妃逢詩稱桃李之何

以知焉公光位通宣散騎常

知烏公光位通宣散騎常

侍北中郎將散騎常侍本東

將軍光禄勳卿使持節都督

夏州□軍事安西將軍夏州

刺史金紫光禄大夫中書令

使持節都督雍州諸軍事庫樟

軍將軍雍州刺史征西將軍軍

散騎常侍殿中尚書公之立

身也唯正唯清不驕不諂有

武有文能小能大憂帷幄揔

絲綸則獻替有聞至言載穆

牧方夏子黔梨則化蒡若神

風同勿剪雖闕子毀家之忠

去病辭館之邦之以過也方

六彼五巨三葬于伯被袞登

階薨和鼎味上天不吊春秋

卅有一正光四年夏四月丁

己朔十日丙寅薨于位二宮

衰悼於上百辟嗟痛於下曁

仲冬將窆天子迺詔有司

曰故散騎常侍征西將軍殿

中尚書駙馬都尉勃海郡君開

國公猛姻儀冷器承暉晉胄

識其亮雅理懷沉萬丙敷禮

閨聲績聿宣外綏著政美譽

宛掾方資良榦光讚治猷徽

業不永寔用傷惻小遠有期

宜申榮寵可贈德持節侍中

都督□州諸軍事車騎大將

軍司空公□州刺史公如故

十有一月癸未朔二日甲申

空于茫山之陽一息不還乃

春斯在勒鴻名與茂實鑿金

石而無改其詞曰

穆穆文昭作配高祖闢如

歸周蔫生聖武廞曹伊何

於乎鴻緒以德以親比華申

呂藹藹瑒宗有鑰有龍柢延

秀生高岸奇峯外嵯內溫敏延

順伊恭若茲魁楚攢彼蘭慕

赫赫大姬亦王之子德盛�帶
淫顏如桃李暖矣棻儀溫其
容心唯蕭雝逈迴終迴始夫
和妻柔既仁且義見善必從
臨朓餘施當連及參綢緊
諒

戲清風可期白雲斯寄大邦

云戚朱綏方来六竈湯若四

牡俳個馳道直梧應門洞開

出入温殿昇降雲臺邇著能

官聲稱善職不二其心逮素

其食敬事恂恂勞謙翼翼見

賢思齊古訓是膝膝周原

慇慇雍服帝曰尔諧欽教作

收金鉞朱旄眷言出宿澤如

雲雨愍同覆育有成暮月雲

既名揚納言加首鳴玉鏘鏘

方仁孳亂將戒棟梁處同朝

露捎此高堂何如追終妥合

爰岳遭輗蒇菱駏驉跰跼眇

眇北京湛湛西麋蘊我名臣

維大魏正光四年歲次癸卯

十一月癸未朔二日甲申刊

于茲巖曲

殷伯姜墓誌

魏故涇州三水令張府君殷夫人之墓誌銘

夫人諱民字伯姜鴈門人也魏故中書博士玄之

女夫人幼而聰慜機悟過人處室著綿谷之風在

家流桃李之咏及歸先君婦道斯備三德靡違

四行無爽年卅二而先君在縣棄背夫人哀養

孤嬰劬勞理棘然而終始一情誓存弗許遂乃奉

柩逶都艱越千里夙夜憂勤唯念翰視內教母儀

外同嚴父仲邕等仰賴慈將並得成人覘怖疾

蔭百齡永歡腺下何晉天地無心有乖信順春秋

六十有三遘疾以正光六年歲在乙巳五月乙巳

甫山之高峛親故酸悲咽嘅咿嘆風結朱旐雲悽

素幕陵谷有秌清音無換其辭曰

人桃年單居聖善之德備此勞劬爲教母儀外氣

恭姜爲誓石庿匪踰孟毋燕遐慰我遺孤哀共夫

嚴父溫顔潤色揪然不與行齋退金蕑髙梁女賏

童資訓徇視習岨在疢雖綿覿逢竆攷果福右

天迴地覆風折長松霜摧翠竹刊石題文永

洲

殷伯姜墓誌

刻於北魏孝昌元年（五二五）八月十二日。一九九〇年九月出土於河南偃師市南蔡莊鄉溝口磚廠，現藏偃師市博物館。拓本長三十九點五釐米，寬四十二點七釐米。

魏故汪州三水令狼府君殷夫人之墓
誌銘
夫人殷氏字伯姜鴈門人也魏故中書
博士玄之女夫人幼而聰惠機悟過人
虔室著綿谷之風在家流桃李之詠爰
歸先君婦道斯備三德靡違四行無
奕年甫廿三而先君奄在縣棄背夫人㒵

養孤嬰劬勞理耕然而終始一情誓存

弗許遂乃奉柩還都艱越千里風夜邊

懇唯念翰視內教毋儀外同嚴父仲邕

等仰賴慈姑並得歲人覬俙疵蔭百

齡承歡眹下伺晶天地無心有乖信順

春秋六十有三遘疾以志光六年歲在

乙巳五月乙巳朔十四日戊午於洛

陽澤泉里宅昂歲孝昌元年八月癸酉

朔十二日甲申與先君合窆於

山之高嶺親故酸悲咽嗁踌嘆風結辝

於雲悽素幕陵谷有穢清音無擬其

日

恭姜為誓石席匪踰孟毋歗遷慰我遺

孤哀共夫人桃年單居聖善之德備兹

勞勔為教毋儀外兼嚴父溫顏潤色愀
然不與行齋退金萬高梁女興童資訓
循覩習姐在瘵雖綿覬逢靈故果禍硯
天迴地霞風折長松霜摧翠竹刊石
題文永沫

封之秉墓誌

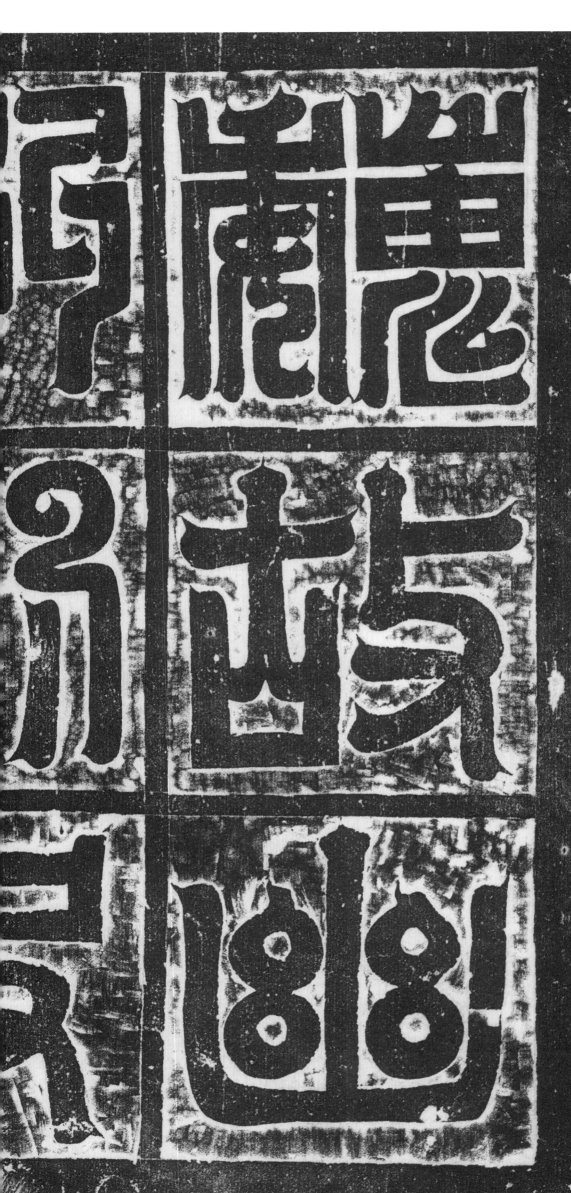

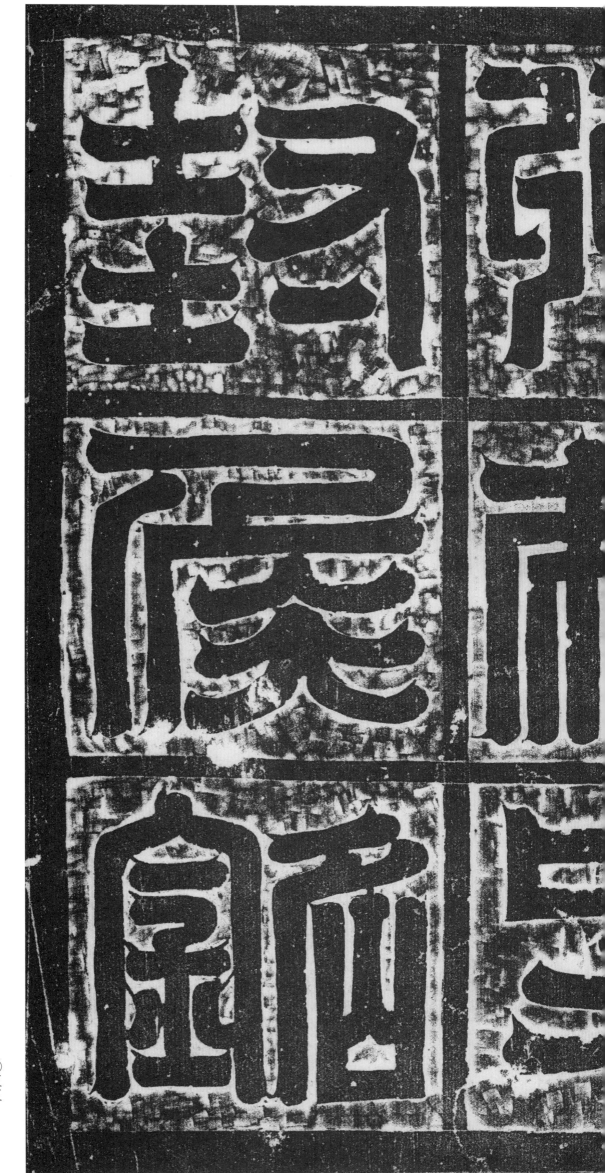

魏故封使君墓誌銘

君諱之秉字顯政勃海脩人也盖軒轅之遐胤黃帝左師封巨之後也十二世

祖黨漢末五官中

郎將八世祖炎梁州刺史高祖墓車騎府長史閤内侯曾祖招州主簿治中東宮庄子燕郡太守

祖惜郡切曹父渾諫議大夫上黨海南汕北三郡太守君稟岳氣風飈立於孝

友播於弱齡仁厚歲乃重傳敬長承先遂靖志造林君以加禮固神機開奕有同孫篤貴寸陰而易

東謙光少敢師乃辭薰蔚炳思並春雲海渖霞英風搏岳峙浩浩焉崇篤焉自鑒至而易

將長駈尽墾其深顏閣弓馬體若生知無假因習樂安上於澤泯事薰口縱之能俯踐月支之妙固己

而非琭若君以為治民之道非專礼而已我年廿三太府出身奉朝請尋為

訓在焉遂復頗閣弓馬體若生知無假因習至於澤泯事薰文武設孤踽之義不墜觀德之

工伴擬刺術普貫蒙堂中兵叅軍太尉元王器寒時琭後轉琭從事中郎君體仁成器履信為基悟謹居君

外散騎侍郎溥轉司徒中兵叅軍太尉元王器寒時琭後轉琭校尉後轉琭躬之節諒之炳煥升青詳書蒙素當時

為記室叅軍俄而加輕車將軍朝暇窈之誠夙夜匪躬知監法駕都將造庭襲行天方當歸清江辭祚

朝勳公政理至而昧旦將軍尚書部郎溥别將君佐虜將軍隆廉雖溥别將君遂於曰馬何以過爲方當歸清江辭祚

聚異世談而已後遷左軍將軍尚書部郎溥別將君佐虜別云長之遂於孝昌元年九月五日至于太梁之東終

取禎之寄寔俘英謀乃溥假君佐虜將軍隆廉六軍降靡雖溥別云長許以孝昌元年九月五日至于太梁之東終

天朱旗整指牽醜自瘵鈍戱所臨六軍降靡雖溥別云長詔聽許以孝昌義言交愛人魚少焉聲次玄

衡於舘上天非吊蓬疾於軍君以病篤求還有詔聽雖輕忤重義言交愛人魚少焉聲次玄

冬于舘上天非吊蓬疾於軍君姿容那灝飂風韻冰聽雖輕忤重義言交愛人魚少焉聲次玄

秋霍上天非吊蓬疾四十有五矣君姿容那灝飂風韻冰聽雖輕忤重義言交愛人魚少焉聲次玄

窺三巢於玄圃報年不永嗚呼哀以其月十九

持節平北將軍幽州刺史賜以牢饌謚曰禮也以孝昌二年閏十一月十九日遷窆于洺陽永年里之第帝用悼駕追贈

山大石嶺之西南益夫人神塋之右庶芳跡可尋幽棺匪固堂宇素祺肇建淚慟行眸敬勒涸猷

武昭泉路其詞曰

洪源海瀆崇基岳嶺嗣美連華篤生夫子灼灼名駒昂昂千里比霧虹申陵風鳳起猗獂我公易

擅雕龍衿華月淨袖美行風在人伊寶慶物斯鎔脫巾素里冠彼駕鴻履仁成德孝友為基非其禮

不蹈雖善斯依或翔文閣或栖武闈如龍下漢似鳳雲飛拄氣虬昇雄心電彀所謂伊仁塞盖其

勇拒旅神舒長雍晝擁比亮餘輝方何齊踵天稱與善昔言其信九矣君子云胡匪振寶匪潛光

琨銘毀刃如何萬古終成一概天道何長泉夜未央玉雞無旦金爐詎香雲悲暮檟風切秋楊式

鐫幽壤無絕遺芳

封之秉墓誌

刻於北魏孝昌二年（五二六）閏十一月十九日。近年出土於河南地區，現藏洛陽私人處。拓

本長七十二釐米，寬七十二點二釐米。

魏故封使君墓誌銘

君諱之秉，字顯政，勃海脩人也。盖軒轅
之過亂，黄帝左師封左之後也。十
黨漢末五官中郎將，八世祖發，梁荆
刺史。高祖墓，車騎府長史、開內侯。曾祖
招，州主薄、治中、東宮庶子、燕郡太守。祖
憒，郡切曹。父渾，諫議大夫、上黨、汝南、海

北郡太守君稟岳為靈資川誕氣風

飈立於齠始孝友播於羈齡手七歲方

慨然有賛世之意焉遂靖志書林翔翔

祕圍神機開奕有同自竝至而勿秉謙

光沙敦仁厚尊師重傳自踰童味道弥

古之上造未加也逺自踰童味道弥

蔫貴寸陰於將暮賤尺璧而非琬若方

辭薰蔚炳思並春雲海濱霞英風搏燕

崎浩浩爲崇崇爲固已跌班馬而長駈

隟觀德之訓在爲遂湏顏闕兵書時闊

礼樂奕上濟泯事薰文武設孤之義不

其深不可測也君以爲治民之道非專

弓馬體若生知無假因習至於項㥅白

縱之能俯蹄月爰之妙固已工伴擬刾

衙貴蒙崇伊規矩中則踰霜歛羽希
巳我年廿以太和廿三年正身奉朝請衆
尋為真外散騎侍郎復轉司徒中兵叅
軍太尉元王器寔時珎寵兼周邸兒鼇
太府武盡民英乃復轉君為記室叅軍
俄加輕車將軍未爽復拜越騎校尉後
轉從事中郎君體仁成器履信為基怡

謹居朝熟公政理至而昧旦將朝暖寢
之誠夙夜匪躬之節諒之炳煥丹青詳
書篆素豈伊籍美當時耿裹世談希邑
遠左軍將軍尚書庫部郎溟知監溟
駕都將造使事日以吳會未賓珎駕為
寢戒祸之寄實佇英謀乃渡假君從虜
將軍東道別將君遂受脈屆庭襲行吳

罸霜戈矕貝雄戟耀天朱旗輕指聲醜

自瘵鈺鼓所臨六軍降靡雖復雲長之

於曰馬何以過為方當歸清江漸浙洋

衡霍上天非吊遷疾於軍君以病逐篤棘

還有詔聽許以孝昌元年九月逯四月

至于大梁之東終於公館之次春秋四

十有五矣君姿容開麗風韻恢雅輕財

重義信友愛人焦少善聲歌尤長絃竹

王公百辟莫不交焉由是朝其継軌國

彥雲歸辟猶江漢之會鱗曹鄧林之梏

羽袚英飆欎寳尒孤飛主振金聲儀

嫛自遠君雖身羈朝獻而志託陵雲挍

是山賓慕響門庭相継君皆給之裒粮

饍以資餬所蒙振掇者固難得而言矣

苏将控曰，鸾而止，伫乘玄軏于雲路，湮層城之九重，窺三巢於玄圃，報年不永，永年里之第，帝用悼焉，追贈持節、鳴呼悲哉，以其月十九日柩達于洛陽，北将軍幽州刺史，賜以牢饌，謚曰，禮也。以孝昌二年閏十一月九日，遷窆于方山大石嶺之西南，益夫人神

榮之右庶芳跡可尋幽棺匪固豈榮熏

旗肇建淚慟行眹敬勒淵獻弍昭泉路

其詞曰

洪源海湑崇基岳峙嗣美連華篤生茭

子灼灼名駒昂昂千里比霧虬申陵風

弓[檀]雕龍衿華月淨袖風

鳳起猗猰我公

美行風在人伊寶慶物斯鎔脫巾奏里

羾彼駕鴻履仁成德孝爰為基非禮不來
蹈雖善斯依或翔文閣或栖武闈如龍
下漢似鳳雲飛扛氣虬昇雄心電發騑
謂伊仁蹇善其勇挺舒神舒長進晝擁
此亮餘輝方何齊踵天稱與善昔言其
信免兔君子云胡匪振寶匣潛光琨銘
毀刃如何万古終成一穨天道何長泉

褒未典玉雞無旦金爐詎香雲悲暮櫬

風切秋楊武鑄幽壤無絕遺芳

宇文悦墓誌

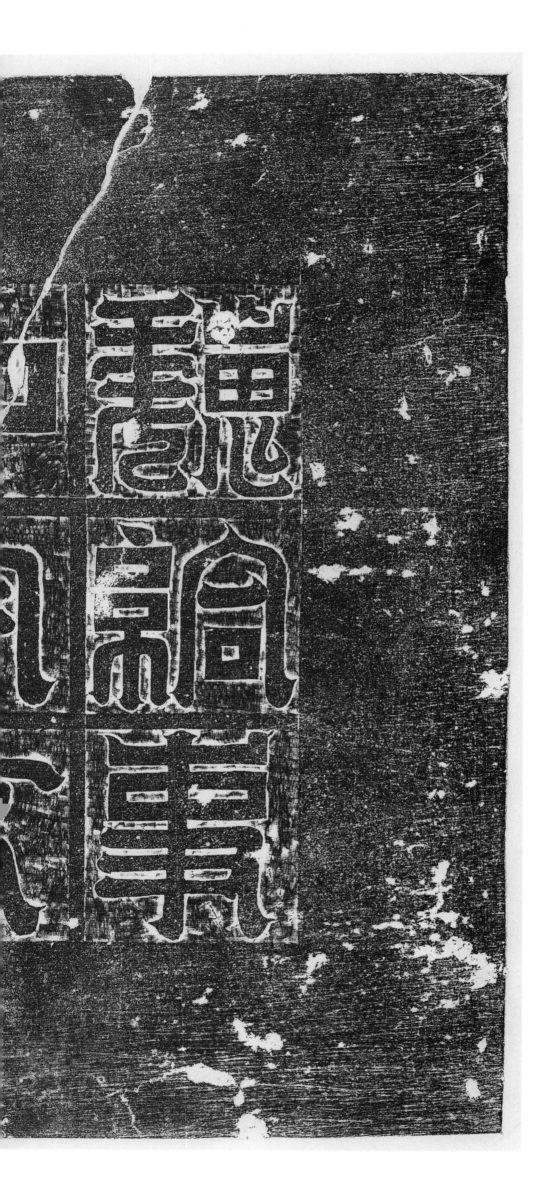

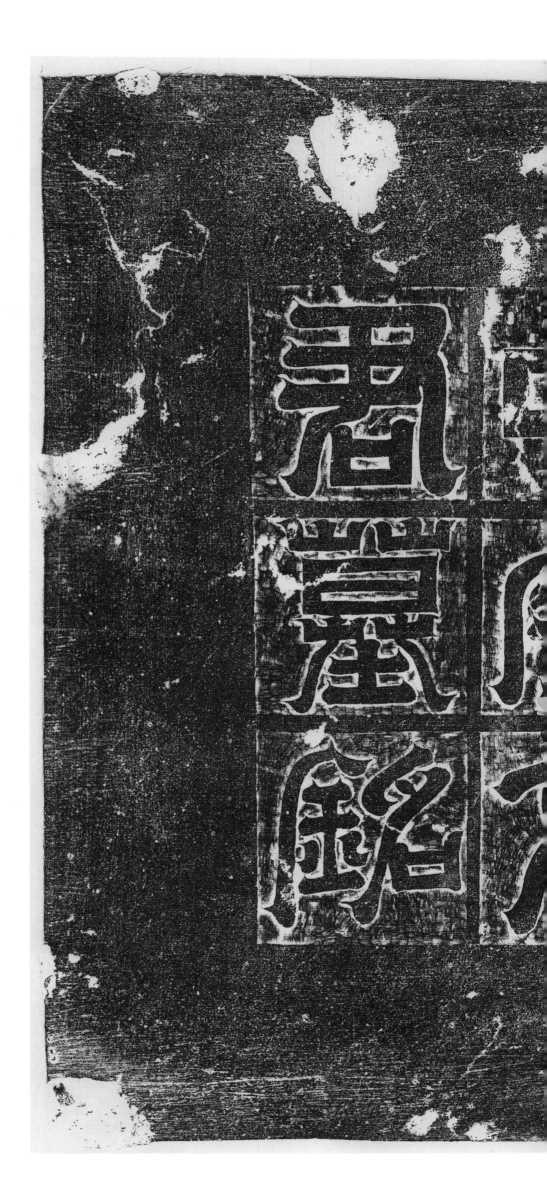

魏故給事中宇文君墓誌銘

君諱悅字歡欣遼東九黎人也其先世宗皇帝悲豆

官之玄孫魏寧遠將軍仇池二鎮鎮遠將軍博陽男之曾

孫芝陵鎮將將軍幽州刺史北坖二子之孫鎮遠將軍少兵校

尉宣閣將軍之子君稟二儀之靈气體五岳之神精英

發不暮令德早成忠孝恭儉雅器端明樓遲剟茅之間

遊息礼樂之府口無擇言非礼不動上識其量除給事

中崇訓衛尉丞領中黃門令入侍紫悼六官飭憗出使

光揚八表息塵奉詔騭勳上蘭天心忠萬清美朝

野備稱享季不永春秋卌有五二月十七日卆於京師

雄耳山之陰一里所乃作銘曰

宇文之先受封沙津德應乾象道合天人宅之都九黎登

祚即真北王玄方其化若神王雖舊壤其命唯新緜緜

英引皎皎賢良乃祖光帝遠蔭坐光介茲福載誕魏

方履朝佐政天下一匡聲傳遐迩金玉其相忠孝雖備

待礼而行聲若高松秉操含貞皎如素王其德開明昊

天不弔遷率不享太山傾倒良木摧英幽遂永秘石戶

奄扉絕詳掇咲酒亭杯孤燈明滅空幕生埃悲風吹

壠酸烟俳佪遺光稍遠餘響雲飛

宇文悦墓誌

刻於北魏孝昌二年（五二六）十一月二十五日。近年出土於河南地區，現藏洛陽私人處。誌蓋拓本長五十三釐米，寬五十三釐米，墓誌拓本長五十七釐米，寬五十七點五釐米。

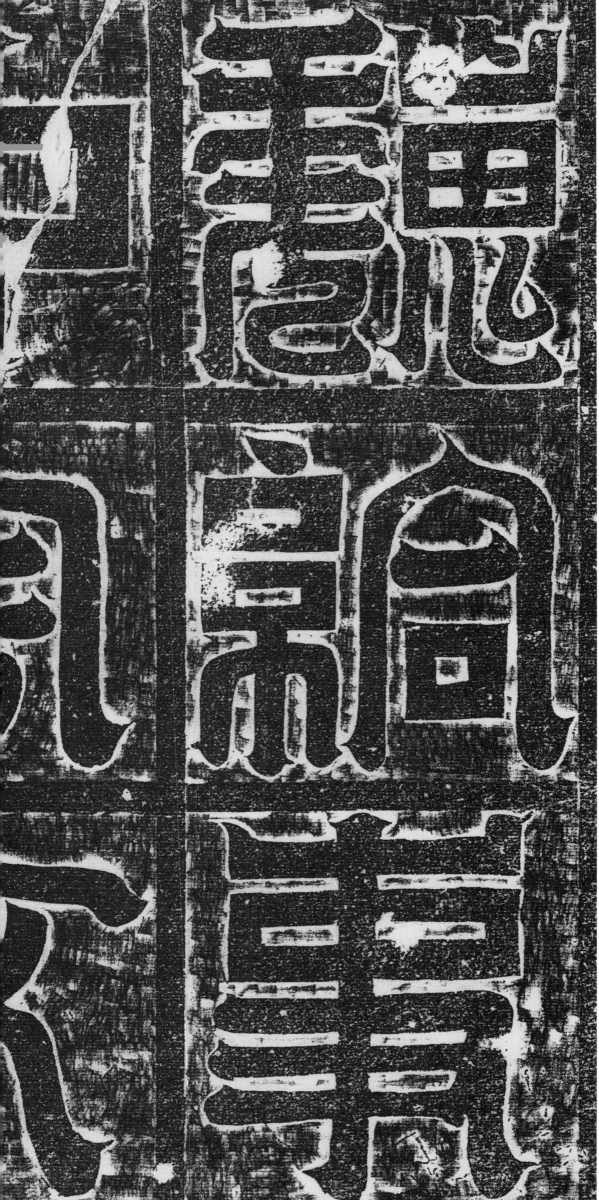

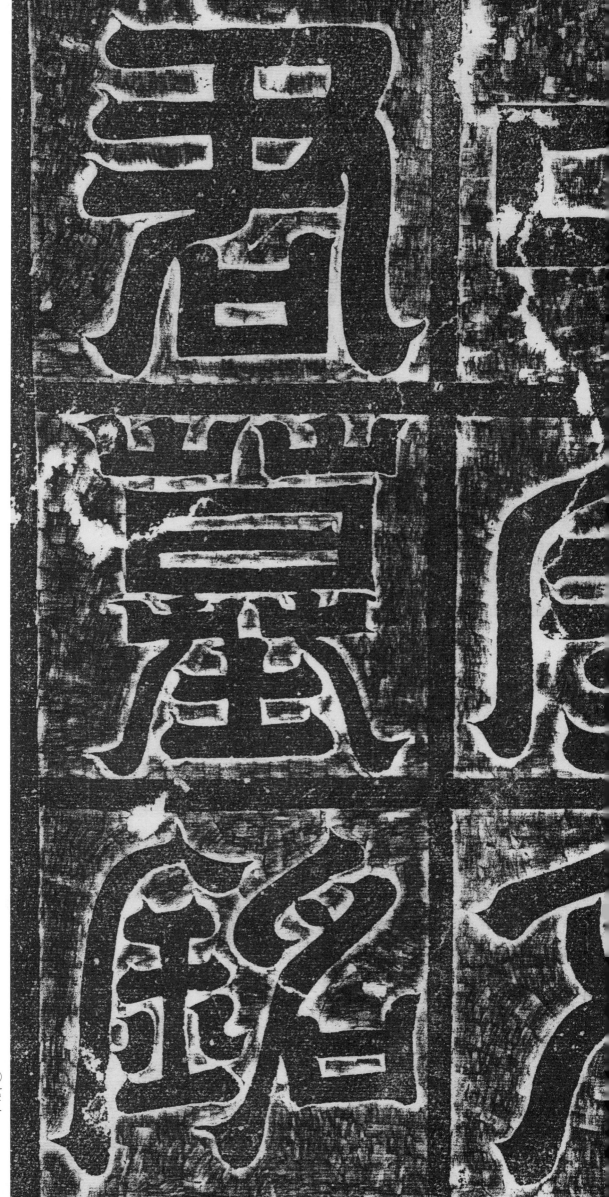

魏故給事中宇文君墓誌銘

君諱悦字歡欣遼東九黎人

也其先世宗皇帝忠豆官

之玄孫魏寧遠將軍上封仇

池二鎮將博陽男之曾孫

陵鎮將幽州刺史北平子之

孫鎮遠將軍少兵挍尉宣閣

將軍之子君稟二儀之靈氣

體五岳之神精英發不暮令

德早成忠孝恭儉雅器端明

棲遲劉牙之間遊息礼樂之

府口無擇言非礼不動上識

其量除給事中崇訓衛尉�

領中黄門令入侍紫幃六宫

餝縶出使光揚八表息塵奉

詔馿勲上簡天心忠節

清美朝野備稱享秊不永春

秋卌有五二月十七日卒於

京師承華里世宅路嶮不獲

歸先帝墳栢倍葬山陵粤孝

昌二季歲次丙午冬十一月

丙申朔廿五日庚申攓空扵

雄耳山之陰一里所乃作銘

日

宇文之先受封沙津德膺乹



象道合天人之都九黎登祚
即真北王玄方其化若神主
雖壅壤其命唯新綿綿英引
眇眇賢良乃祖光帝遠蔭坐
光介尒茲福載誕魏方履朝



象道合天人之都九黎登祚

即真北王玄方其化若神主

雖壅壤其命唯新綿綿英引

眇眇賢良乃祖光帝遠蔭坐

光介尒茲福載誕魏方履朝

佐政天下一匡聲傳遐邇金

玉其相忠孝雖備待礼而行

嶷若高松秉操含貞皎如素

正五德開明昊天不弔遐年

不享太山傾倒良木摧英幽

遂永秘石户奄扉絕講撿唉

掇酒亭杯孤燈明滅空幕生

埃悲風吹壠酸烟俳佪遺光

稍遠餘響雲飛

賀收及夫人侯氏墓誌

魏故侍節督朔州諸軍事後將軍朔州刺史薨加贈安北將軍使持節并州刺史

頌公墓誌

公諱收字泰州河南沿陽人也其先系自帝軒轅之後其公承冑緩速將軍幽州

刺史封無終子之孫鎮南將軍并州刺史之胤子繼迩宰世有勳力收民北士單

子統號世載俻烈然公沖秘開齡早冠英譽天心入倍榮旅以太和十八年權為直閤散大

為侍御中散內夷俊荊蠻猾夏王燕斯怒援戈命將公以衆選受統任討咸張

將軍正始中夷越荊蠻猾夏譯帝嘉公德驍奔每剋拜征將軍中散

外渠羲懷保餙斷戟彫題宿連重譯朔州諸軍事

夫未爾公能復加元賞正光四羊除持節都督朔州諸軍事用州刺史撫境祛民

嘉養萬性癇頒慕偓勳被四方興祿終始未有若公者焉吳天不弔仁盡齡笄春

秋七十有二孝昌二年十月八巳朔十二日丙戊薨於其弟聖上上愍悼加錫贈笄策用

使持節安北將軍并州刺史粵其羊十二月廿七日窆于北嶓之陽黃鳥之衰用

楊德音乃作銘曰

於穆慕業映風詳夂令宜令剕繼體無彊保介景福御六驪驤其令軍如何剋儁

孔文経武緯奇謨扮世蠢尒蠻荊萊庭廟柰我君橫竿垂裳幼計二其如何不弔慎

凡艾

賀收及夫人侯氏墓誌

刻於北魏孝昌二年（五二六）十二月二十七日。出土時地不詳，現藏私人處。拓本長六十八點四釐米，寬六十八點七釐米。

頌公妻侯夫人墓誌

夫人燕州上谷人也其夫

儀曹尚書驍騎將軍洛州刾史扳之女夫人幼稟湘

川之氣長濱靈漠之真風儀容豫器並楢陵負華皎効准齊嬰溫恭崇憲婦禮

冠於二妃孝慈淵篤毋義隆於大姜是以玉帛盈庭百莭猫餝炳彩幽崟作配君

子內執謙愼外秉禮軏故使九族欽其門風婦間重其仁教春秋六十有五孝

元年三月壬子朔十八日癸丑寢疾薨於其弟將終之日九族咸注或垂涕告辭

泣血棟別瘋慕之至上結倉霞摧悷之感下同泉壤粵孝昌二年十二月廿七

日爰于此砒之陽閟門既奄松徑長昏畺淋德於泉石比芳蘭以永存乃作頌曰

咬咬神氣翼心靈煙爰降條禎祥淋人是柷蕙質蘭華五德弗遺五礼廱

詮一俱歲盡霜結年逐風威瑱林菈釆玉樹殘暉金陽滅夜絲幕塵飛千靈万歲

平安歸其二其卜遠通期將安玄宅閤畫奄易鑑暗歺松翁思路陽鳥愁陌添

芳十載薰坐泉石

魏故持節翔州諸軍事後將軍
翔州刺史亮加贈安北將軍使持節并
州刺史賀公墓誌
公諱收字泰州河南洛陽人也其先
系自帝軒轅之後其公承曹綏遠將
軍幽州刺史封無終子之孫鎮南將

軍并州刺史之亂子繼述宰司世有勳
力救民北士單于統号世載徒烈然
公沖秘開齡早冠英譽皇朝榮傷
躬驥千里公以翁年辟為侍卻中散
器淹雅彝風宿著慶東天心入倍
祭振以太和十八年擢為直閤將軍

匹始中夷越内俙前壺狷夏王燕斯
怒擐戈命將公以衆選統任討咸
張外源義懷慄餝斷䐐彫題賓廷重
譯帝嘉公德驍本每剋拜仍慮將
軍中散大夫未酬公能渡加元賞云
光四年除持節都督翔州諸軍事翔

州刺史撫境恤民壽養乃性癃慕
憬勳被四方興祿終始未有若公者
烏呼天不弔仁盡齡年春秋七十二日丙
二孝昌二年十月乙巳朔十二日丙
戌薨於其弟聖上愍悼加錫贈使
持節安北將軍并州刺史粵其羊十

二月廿七日窆于北崿之陽黃鳥之

衮用楊德音乃作銘曰

終之墓業映風詳二令宜令剔繼體

亞彊保介景福御六驪驤一其令宜令如

何勊儁勊艾文經武緯奇誤弈世奉鑾

介蠻菜来廷廟祭我君橫竿垂裳幼計

其二如何不吊恨人斯徂臨遄傷悆心火

百其軀泰詩詠古魏頌流灘三其

魏故持節督朔州諸軍事後將軍

州刺史薨加贈使持節安北將軍

羽封史頌公妻俟夫人墳誌

夫人燕州上谷人也其夫人儀曹尚

書曉騎將軍洛州刺史扶之女夫人
幼稟湘川之氣長瀕靈漠之真風儀
容豫器並脩陵負華暎潔劭淮齊嬰
溫恭崇憲婦礼冠於二妃孝慈淵鳶
毋義隆於大姜是以玉帛盈庭百蔿
俯餝炳彩幽崟作配君子内執謙慎

外秉禮軌故使九族欽其門風綿閣

重其仁教春秋六十有五孝昌元年

三月壬子朔十八日癸丑寢疾薨於垂拱

其弟將終之曰九族咸往或垂涕告

薛惑逗血陳別痛慕之至上結倉霞

摧惋之感下同泉壤粵孝昌二年十

二月廿七日窆于北邙之陽閟門既
奄松徑長閉曇淋淋德於泉石比芳蘭
以永存乃作頌曰　晈三神氣翼三靈其
煙彚降禎祥淋淋人是祼蕙筐蘭華玉
潔冰觧三德弗違五礼靡詮一曩歲
盡霜結年逐風威瑧林栝釆玉樹殘

暉金陽滅夜緫幕塵飛于靈刀歲神

平安歸其二 卜遠通期將安玄宅鵲

開晝奄鳥燈暗歲松禽思路陽鳥愁

陌流芳千載奠坐泉石其三